体
会
微
生
众
的
百
态
千
姿

红楼梦诗词·曲赋芳华

吕克章 主编

吕雪公 编著

长江出版传媒 胡北美术出版社

目录

前言

　　《红楼梦》是举世公认的中国古典小说巅峰之作，被列为中国四大古典名著之首。对这常读常新的经典文本，唯有逐字逐句地精读，才能细细体会曹雪芹的原意和全书的精妙所在。原著中涉及的大量诗、词、曲、辞、赋、歌谣、联额、灯谜、酒令等，皆"按头制帽"，诗如其人，且暗含许多深意，或预示人物命运，或为情节伏笔，或透露出人物的性格气质，可谓是解读全书不可缺少的钥匙。这套"红楼梦诗词系列"即由此而来。

　　本套图书是由当代著名硬笔书法家田英章、田雪松硬笔楷书书写红楼梦诗词的练习字帖，全套共6册，主要为爱好文学的习字群体而出版。每册字帖对疑难词句进行了细致的解读和释义，力图使读者在练字的同时，对经典文学名著能有更准确、深刻的理解。同时，本书引入清代雕版红楼梦插图，图版线条流畅娟秀，人物清丽婉约，布景精雅唯美，每图一诗，诗、书、画三种艺术形式相得益彰，以期为读者带来美好而丰实的习字体验。

通靈寶玉

絳珠仙草

好了歌

世人都晓神仙好，惟有功名忘不了！
古今将相在何方？荒冢一堆草没了。
世人都晓神仙好，只有金银忘不了！
终朝只恨聚无多，及到多时眼闭了。

好了歌

世人都晓神仙好，

惟有功名忘不了！

古今将相在何方？

荒冢一堆草没了。

世人都晓神仙好，

只有金银忘不了！

终朝只恨聚无多，

及到多时眼闭了。

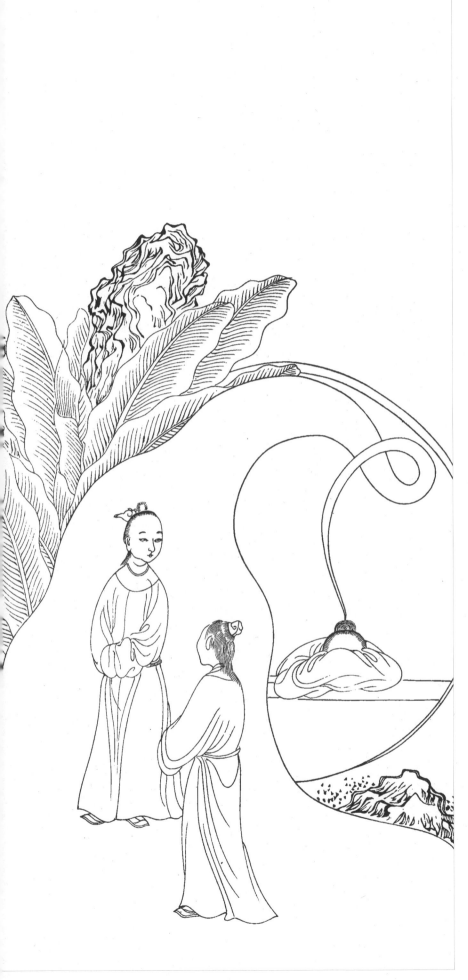

世人都晓神仙好，

惟有功名忘不了！

古今将相在何方？

荒冢一堆草没了。

世人都晓神仙好，

只有金银忘不了！

终朝只恨聚无多，

及到多时眼闭了。

世人都晓神仙好，
惟有功名忘不了！
古今将相在何方？
荒冢一堆草没了。
世人都晓神仙好，
只有金银忘不了！
终朝只恨聚无多，
及到多时眼闭了。

世人都晓神仙好，
惟有功名忘不了！
古今将相在何方？
荒冢一堆草没了。
世人都晓神仙好，
只有金银忘不了！
终朝只恨聚无多，
及到多时眼闭了。

姣：形容容貌美好。
去：离开。

世人都晓神仙好，只有姣妻忘不了！
君生日日说恩情，君死又随人去了。
世人都晓神仙好，只有儿孙忘不了！
痴心父母古来多，孝顺儿孙谁见了？

世人都晓神仙好，
只有姣妻忘不了！
君生日日说恩情，
君死又随人去了。
世人都晓神仙好，
只有儿孙忘不了！
痴心父母古来多，
孝顺儿孙谁见了？

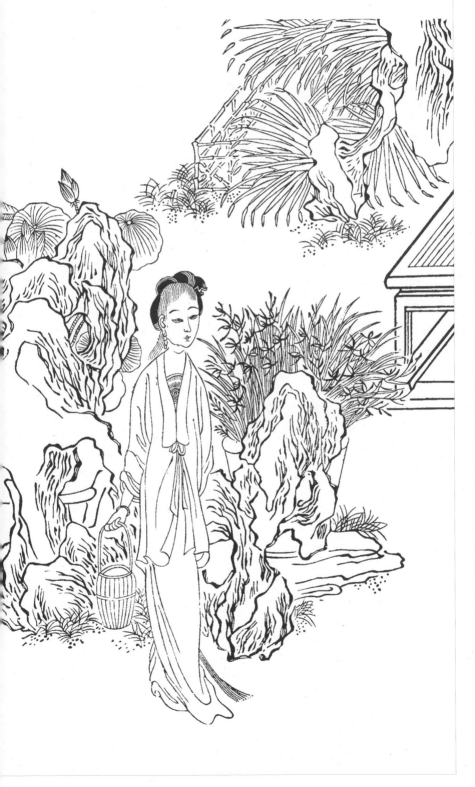

世人都晓神仙好，

只有姣妻忘不了！

君生日日说恩情，

君死又随人去了。

世人都晓神仙好，

只有儿孙忘不了！

痴心父母古来多，

孝顺儿孙谁见了？

世人都晓神仙好，
只有姣妻忘不了，
君生日日说恩情，
君死又随人去了。
世人都晓神仙好，
只有儿孙忘不了，
痴心父母古来多，
孝顺儿孙谁见了？

世人都晓神仙好，
只有姣妻忘不了，
君生日日说恩情，
君死又随人去了。
世人都晓神仙好，
只有儿孙忘不了，
痴心父母古来多，
孝顺儿孙谁见了？

贾：指贾家，宁国公、荣国公府。
阿房宫：秦时营造的大建筑，规模极其宏大。
史：指史家，为贾母的娘家。
金陵王：指金陵的王家，王熙凤的娘家，贾宝玉的姥姥家。
雪：谐音"薛"，指薛家，薛宝钗家。

护官符

贾不假，白玉为堂金作马。
阿房宫，三百里，住不下金陵一个史。
东海缺少白玉床，龙王来请金陵王。
丰年好大雪，珍珠如土金如铁。

护官符

贾不假，

白玉为堂金作马。

阿房宫，三百里，

住不下金陵一个史。

东海缺少白玉床，

龙王来请金陵王。

丰年好大雪，

珍珠如土金如铁。

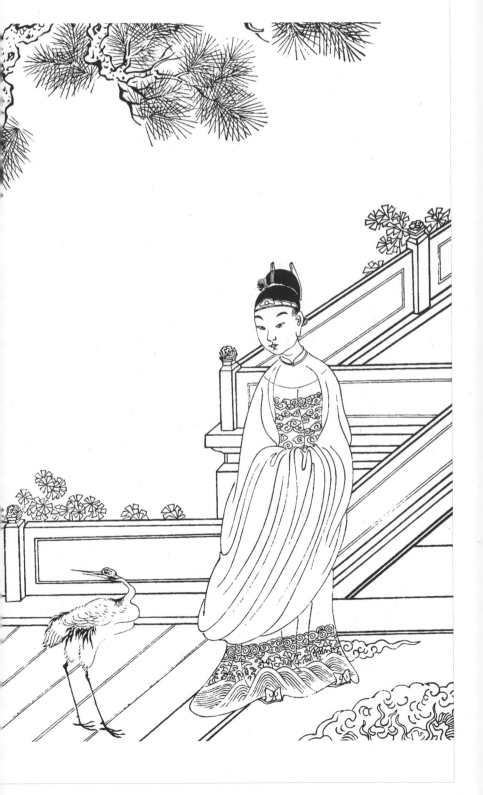

贾不假，

白玉为堂金作马。

阿房宫，三百里，

住不下金陵一个史。

东海缺少白玉床，

龙王来请金陵王。

丰年好大雪，

珍珠如土金如铁。

贾不假，
白玉为堂金作马。
阿房宫，三百里，
住不下金陵一个史。
东海缺少白玉床，
龙王来请金陵王。
丰年好大雪，
珍珠如土金如铁。

贾不假，
白玉为堂金作马。
阿房宫，三百里，
住不下金陵一个史。
东海缺少白玉床，
龙王来请金陵王。
丰年好大雪，
珍珠如土金如铁。

鸿蒙：古人设想的大自然原始混沌的状态。
情种：情痴，感情特别深挚的人。
奈何天：令人无可奈何的日子。
衷：情怀、衷曲。
怀金悼玉："金"指薛宝钗，"玉"指林黛玉。此处泛指"薄命司"的青年男女。怀，怀念；悼，悲悼。

红楼梦曲·引子

开辟鸿蒙，谁为情种？都只为风月情浓。趁着这
奈何天、伤怀日、寂寥时，试遣愚衷。因此上，
演出这怀金悼玉的《红楼梦》。

红楼梦曲 · 引子

开辟鸿蒙，谁为情种？都
只为风月情浓。

趁着这奈何天、伤怀日、
寂寥时，试遣愚衷。

因此上，演出这怀金悼
玉的《红楼梦》。

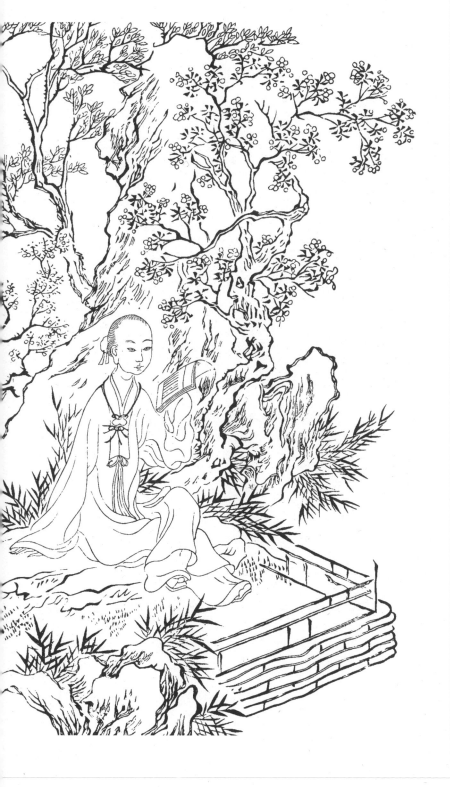

开辟鸿蒙，谁为情种？

都只为风月情浓。

趁着这奈何天、伤怀日、

寂寥时，试遣愚衷。

因此上，演出这怀金悼

玉的《红楼梦》。

开辟鸿蒙，谁为情种？
都只为风月情浓。
趁着这奈何天、伤怀日、
寂寥时，试遣愚衷。
因此上，演出这怀金悼
玉的《红楼梦》。

开辟鸿蒙，谁为情种？
都只为风月情浓。
趁着这奈何天、伤怀日、
寂寥时，试遣愚衷。
因此上，演出这怀金悼
玉的《红楼梦》。

开辟鸿蒙，谁为情种？
都只为风月情浓。
趁着这奈何天、伤怀日、
寂寥时，试遣愚衷。
因此上，演出这怀金悼
玉的《红楼梦》。

金玉良姻：符合封建秩序和家族利益的美满婚姻。因薛宝钗有一金锁，贾宝玉有一通灵宝玉，故也特指两人的婚姻。
木石前盟：贾宝玉与林黛玉的爱情。二人生前有一盟约：绛珠草（林黛玉前身）为酬报神瑛侍者（贾宝玉前身）灌溉甘露之恩，要把"一生的眼泪还他"。
山中高士：比喻薛宝钗清高、洁身自好。
姝：美丽的女子。
齐眉举案：出自《后汉书·梁鸿传》，指宝玉和宝钗维持着夫妻相敬如宾的虚礼。

红楼梦曲·终身误

都道是金玉良姻，俺只念木石前盟。空对着，
山中高士晶莹雪；终不忘，世外仙姝寂寞林。
叹人间，美中不足今方信。纵然是齐眉举案，
到底意难平。

红楼梦曲 · 终身误

都道是金玉良姻，

俺只念木石前盟。

空对着，

山中高士晶莹雪；

终不忘，

世外仙姝寂寞林。

叹人间，

美中不足今方信。

纵然是齐眉举案，

到底意难平。

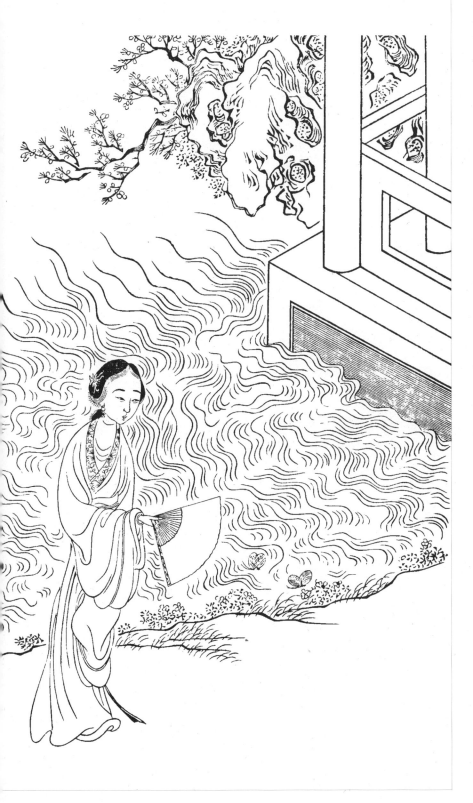

都道是金玉良姻，

俺只念木石前盟。

空对着，

山中高士晶莹雪；

终不忘，

世外仙姝寂寞林。

叹人间，

美中不足今方信。

纵然是齐眉举案，

到底意难平。

都道是金玉良姻，俺只念木石前盟。空对着，山中高士晶莹雪；终不忘，世外仙姝寂寞林。叹人间，美中不足今方信。纵然是齐眉举案，到底意难平。

都道是金玉良姻，俺只念木石前盟。空对着，山中高士晶莹雪；终不忘，世外仙姝寂寞林。叹人间，美中不足今方信。纵然是齐眉举案，到底意难平。

红楼梦曲·枉凝眉

一个是阆苑仙葩，一个是美玉无瑕。若说没奇缘，今生偏又遇着他；若说有奇缘，如何心事终虚化？一个枉自嗟呀，一个空劳牵挂。一个是水中月，一个是镜中花。想眼中能有多少泪珠儿，怎经得秋流到冬尽，春流到夏！

红楼梦曲·枉凝眉

一个是阆苑仙葩，一个是美玉无瑕。若说没奇缘，今生偏又遇着他；若说有奇缘，如何心事终虚化？一个枉自嗟呀，一个空劳牵挂。一个是水中月，一个是镜中花。想眼中能有多少泪珠儿，怎经得秋流到冬尽，春流到夏！

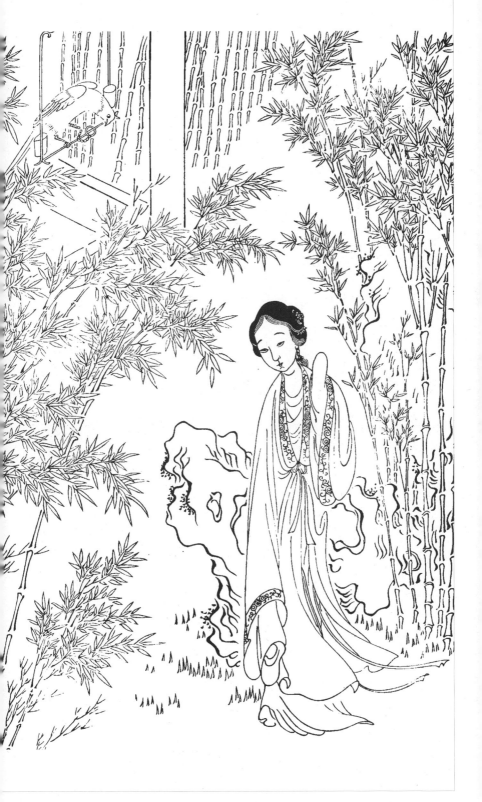

一个是阆苑仙葩，
一个是美玉无瑕。
若说没奇缘，
今生偏又遇着他；
若说有奇缘，
如何心事终虚化？
一个枉自嗟呀，
一个空劳牵挂。
一个是水中月，
一个是镜中花。
想眼中能有多少泪珠儿，
怎经得秋流到冬尽，
春流到夏！

一个是阆苑仙葩，
一个是美玉无瑕。
若说没奇缘，
今生偏又遇着他；
若说有奇缘，
如何心事终虚化？
一个枉自嗟呀，
一个空劳牵挂。
一个是水中月，
一个是镜中花。
想眼中能有多少泪珠儿，
怎经得秋流到冬尽，
春流到夏！

红楼梦曲·恨无常

喜荣华正好，恨无常又到。眼睁睁，把万事全抛。荡悠悠，把芳魂消耗。望家乡，路远山高。故向爹娘梦里相寻告：儿命已入黄泉，天伦呵，须要退步抽身早！

红楼梦曲 · 恨无常

喜荣华正好，恨无常又到。

眼睁睁，把万事全抛。

荡悠悠，把芳魂消耗。

望家乡，路远山高。

故向爹娘梦里相寻告：

儿命已入黄泉，

天伦呵，须要退步抽身早！

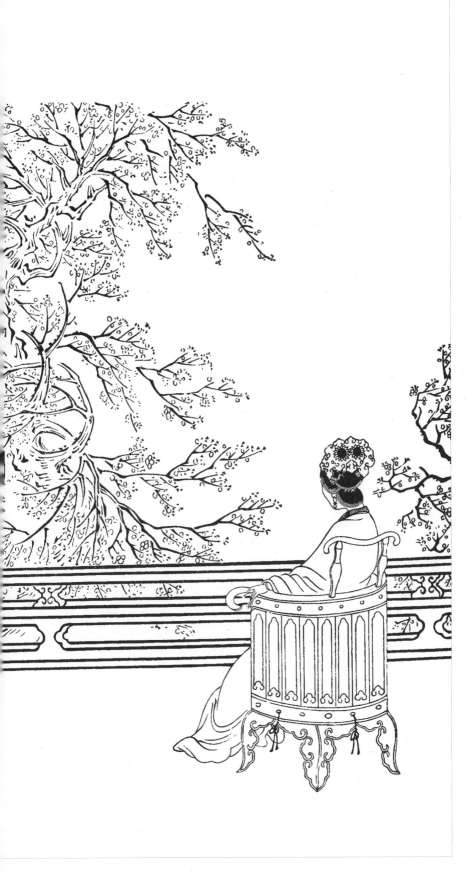

喜荣华正好，恨无常又到。

眼睁睁，把万事全抛。

荡悠悠，把芳魂消耗。

望家乡，路远山高。

故向爹娘梦里相寻告：

儿命已入黄泉，

天伦呵，须要退步抽身早

喜荣华正好，恨无常又到。
眼睁睁，把万事全抛。
荡悠悠，把芳魂消耗。
望家乡，路远山高。
故向爹娘梦里相寻告：
儿命已入黄泉，
天伦呵，须要退步抽身早

喜荣华正好，恨无常又到。
眼睁睁，把万事全抛。
荡悠悠，把芳魂消耗。
望家乡，路远山高。
故向爹娘梦里相寻告：
儿命已入黄泉，
天伦呵，须要退步抽身早

抛闪：抛弃、撇开。
残年：晚年，一生将尽的年月。
穷通：穷困和显达。
牵连：牵挂、惦念。

红楼梦曲·分骨肉

一帆风雨路三千，把骨肉家园齐来抛闪。恐哭损残年。告爹娘，休把儿悬念。自古穷通皆有定，离合岂无缘？从今分两地，各自保平安。奴去也，莫牵连。

红楼梦曲·分骨肉

一帆风雨路三千，

把骨肉家园齐来抛闪。

恐哭损残年。告爹娘，

休把儿悬念。

自古穷通皆有定，

离合岂无缘？

从今分两地，

各自保平安。

奴去也，莫牵连。

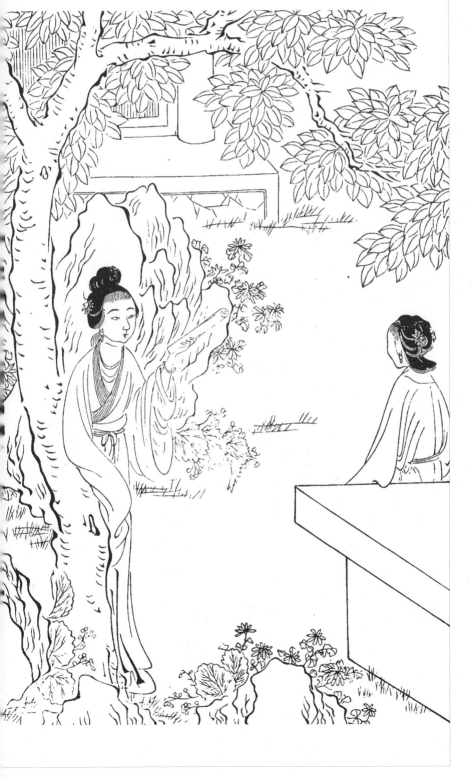

一帆风雨路三千，

把骨肉家园齐来抛闪。

恐哭损残年。

告爹娘，休把儿悬念。

自古穷通皆有定，

离合岂无缘？

从今分两地，

各自保平安。

奴去也，莫牵连。

一帆风雨路三千，齐来抛闪。
一把恐告爹娘，休把儿悬念。
自古穷通皆有定，离合岂无缘？
从今分两地，各自保平安。
奴去也，莫牵连。

一帆风雨路三千，齐来抛闪。
一把恐告爹娘，休把儿悬念。
自古穷通皆有定，离合岂无缘？
从今分两地，各自保平安。
奴去也，莫牵连。

襁褓：包裹婴儿的被子和带子。指史湘云幼年。
叹：不幸。
霁月光风：雨过天晴时的明净景象，比喻胸怀光明磊落。
厮配：匹配。
准折：抵消。
消长：消失和增长，指盛衰。

红楼梦曲·乐中悲

襁褓中，父母叹双亡。纵居那绮罗丛，谁知娇养？幸生来，英豪阔大宽宏量，从未将儿女私情略萦心上。好一似，霁月光风耀玉堂。厮配得才貌仙郎，博得个地久天长，准折得幼年时坎坷形状。终久是云散高唐，水涸湘江。这是尘寰中消长数应当，何必枉悲伤！

红楼梦曲·乐中悲

襁褓中，父母叹双亡。纵居那绮罗丛，谁知娇养？幸生来，英豪阔大宽宏量，从未将儿女私情略萦心上。好一似，霁月光风耀玉堂。厮配得才貌仙郎，博得个地久天长，准折得幼年时坎坷形状。终久是云散高唐，水涸湘江。这是尘寰中消长数应当，何必枉悲伤！

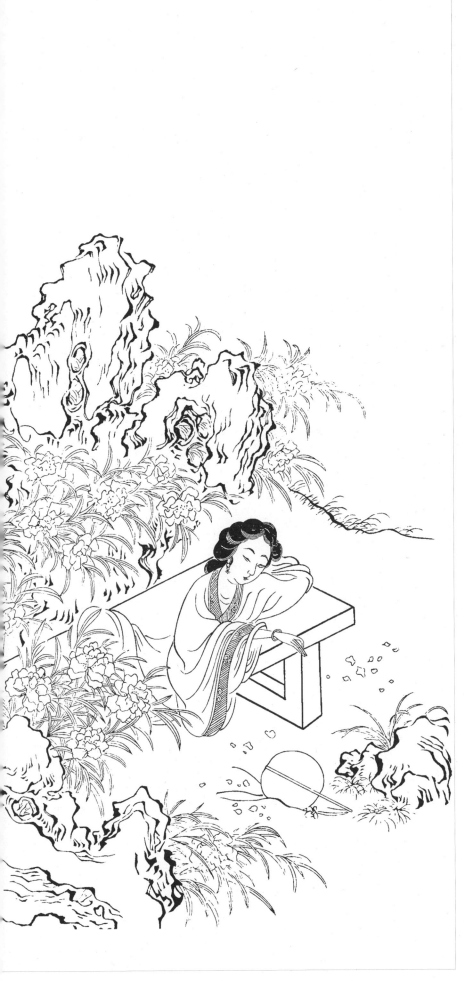

襁褓中,父母叹双亡。

纵居那绮罗丛,谁知娇养?

幸生来,英豪阔大宽宏量,

从未将儿女私情略萦心上

好一似,霁月光风耀玉堂。

厮配得才貌仙郎,

博得个地久天长,

准折得幼年时坎坷形状。

终久是云散高唐,

水涸湘江。

这是尘寰中消长数应当,

何必枉悲伤!

襁褓中，父母叹双亡。纵居那绮罗丛，谁知娇养？幸生来，英豪阔大宽宏量，从未将儿女私情略萦心上。好一似，霁月光风耀玉堂。厮配得才貌仙郎，博得个地久天长，准折得幼年时坎坷形状。终久是云散高唐，水涸湘江。这是尘寰中消长数应当，何必枉悲伤，

红楼梦曲·世难容

气质美如兰，才华阜比仙。天生成孤癖人皆罕。你道是啖肉食腥膻，视绮罗俗厌；却不知，太高人愈妒，过洁世同嫌。可叹这，青灯古殿人将老；辜负了，红粉朱楼春色阑。到头来，依旧是风尘肮脏违心愿。好一似，无瑕白玉遭泥陷；又何须，王孙公子叹无缘。

红楼梦曲 · 世难容

气质美如兰，才华阜比
仙。天生成孤癖人皆罕。
你道是啖肉食腥膻，视绮
罗俗厌；却不知，太高人
愈妒，过洁世同嫌。可叹
这，青灯古殿人将老；辜
负了，红粉朱楼春色阑。
到头来，依旧是风尘肮脏
违心愿。好一似，无瑕白
玉遭泥陷；又何须，王孙
公子叹无缘。

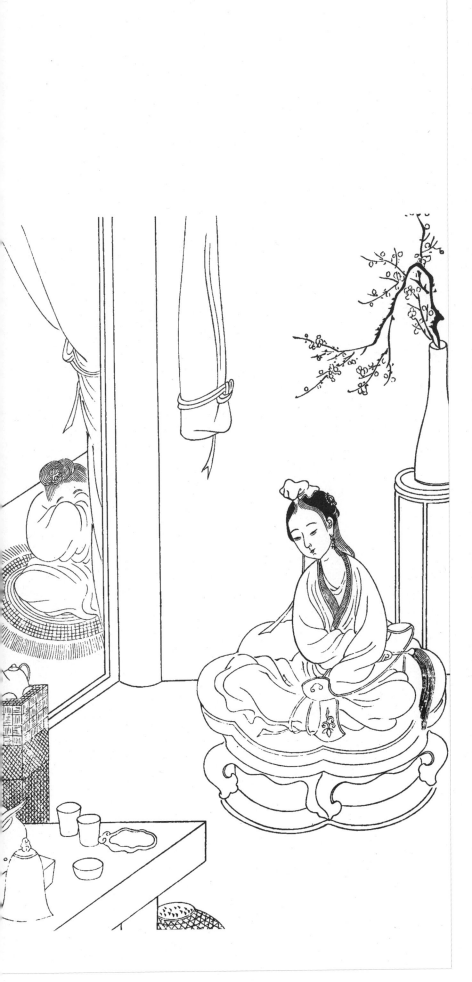

气质美如兰，才华阜比仙。
天生成孤癖人皆罕。
你道是啖肉食腥膻，
视绮罗俗厌；
却不知，太高人愈妒，
过洁世同嫌。
可叹这，青灯古殿人将老；
辜负了，红粉朱楼春色阑。
到头来，
依旧是风尘肮脏违心愿。
好一似，无瑕白玉遭泥陷；
又何须，王孙公子叹无缘。

气质美如兰，才华阜比仙。
天生成孤癖人皆罕。
你道是啖肉食腥膻，
视绮罗俗厌；
却不知，太高人愈妒，
过洁世同嫌。
可叹这青灯古殿人将老，
辜负了，红粉朱楼春色阑。
到头来，
依旧是风尘肮脏违心愿。
好一似，无瑕白玉遭泥陷；
又何须，王孙公子叹无缘。

贪还构：贪婪和构陷。
蒲柳：出自《世说新语·言语》。蒲和柳易于生长，也易于凋谢，喻指本性低贱的人。孙绍祖作践迎春，
　　　不把她当贵族小姐看待。
作践：糟蹋。
下流：下贱的人。

红楼梦曲·喜冤家

中山狼，无情兽，全不念当日根由。一味
的骄奢淫荡贪还构。觑着那，侯门艳质同
蒲柳；作践的，公府千金似下流。叹芳魂
艳魄，一载荡悠悠。

红楼梦曲 · 喜冤家

中山狼，无情兽，

全不念当日根由。

一味的骄奢淫荡贪还构。

觑着那，侯门艳质同蒲柳；

作践的，公府千金似下流。

叹芳魂艳魄，一载荡悠悠。

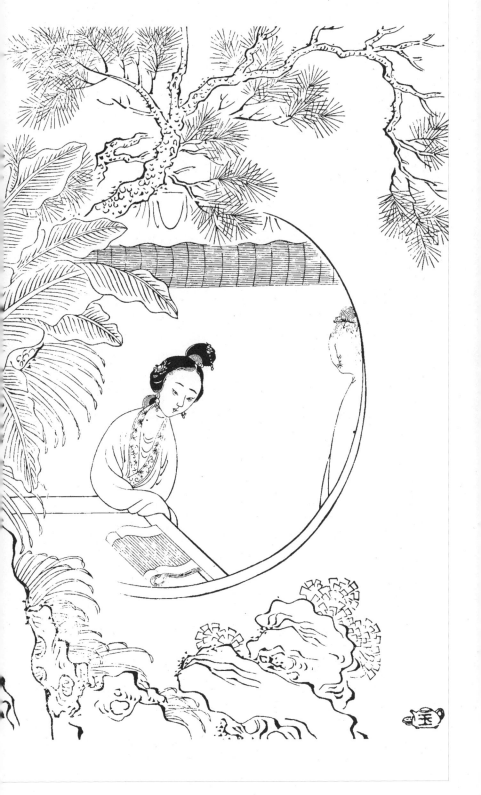

中山狼，无情兽，

全不念当日根由。

一味的骄奢淫荡贪还构。

觑着那，侯门艳质同蒲柳；

作践的，公府千金似下流。

叹芳魂艳魄，一载荡悠悠。

中山狼，无情兽，

全不念当日根由。

一味的骄奢淫荡贪还构。

觑着那，侯门艳质同蒲柳；

作践的，公府千金似下流。

叹芳魂艳魄，一载荡悠悠。

中山狼，无情兽，

全不念当日根由。

一味的骄奢淫荡贪还构。

觑着那，侯门艳质同蒲柳；

作践的，公府千金似下流。

叹芳魂艳魄，一载荡悠悠。

中山狼，无情兽，

全不念当日根由。

一味的骄奢淫荡贪还构。

觑着那，侯门艳质同蒲柳；

作践的，公府千金似下流。

叹芳魂艳魄，一载荡悠悠。

桃红柳绿：比喻荣华富贵。
清淡天和：指与自然界浓艳春光相对的天地间清淡之气，也指人体的元气。有超脱尘世、养性修道之意。
则看：只看。
白杨：旧时多在墓地种白杨，后常以白杨暗喻坟冢。
的是：真是。

红楼梦曲·虚花悟

将那三春看破，桃红柳绿待如何？把这韶华打灭，觅那清淡天和。说什么，天上夭桃盛，云中杏蕊多。到头来，谁把秋挨过？则看那，白杨村里人呜咽，青枫林下鬼吟哦。更兼着，连天衰草遮坟墓。这的是，昨贫今富人劳碌，春荣秋谢花折磨。似这般，生关死劫谁能躲？闻说道，西方宝树唤婆娑，上结着长生果。

红楼梦曲·虚花悟

将那三春看破，桃红柳绿待如何？把这韶华打灭，觅那清淡天和。说什么，天上夭桃盛，云中杏蕊多。到头来，谁把秋挨过？则看那，白杨村里人呜咽，青枫林下鬼吟哦。更兼着，连天衰草遮坟墓。这的是，昨贫今富人劳碌，春荣秋谢花折磨。似这般，生关死劫谁能躲？闻说道，西方宝树唤婆娑，上结着长生果。

将那三春看破，
桃红柳绿待如何？
把这韶华打灭，
觅那清淡天和。
说什么，天上夭桃盛，
云中杏蕊多。
到头来，谁把秋捱过？
则看那，白杨村里人呜咽，
青枫林下鬼吟哦。
更兼着，连天衰草遮坟墓。
这的是，昨贫今富人劳碌，
春荣秋谢花折磨。似这般，
生关死劫谁能躲？
闻说道，西方宝树唤婆娑，
上结着长生果。

将那三春看破，桃红柳绿待如何？把这韶华打灭，觅那清淡天和。说什么，天上夭桃盛，云中杏蕊多。到头来，谁把秋捱过？则看那，白杨村里人呜咽，青枫林下鬼吟哦。更兼着，连天衰草遮坟墓。这的是，昨贫今富人劳碌，春荣秋谢花折磨。似这般，生关死劫谁能躲？闻说道，西方宝树唤婆娑，上结着长生果。

机关：心机、阴谋权术。
卿卿：出自《世说新语·惑溺》，后作为夫妇和朋友之间一种亲昵的称呼。指王熙凤。
奔腾：形容灾祸临头，各自寻找生路的样子。
意悬悬：殚精竭虑、时刻劳神的精神状态。

红楼梦曲·聪明累

机关算尽太聪明，反算了卿卿性命。生前心已碎，死后性空灵。家富人宁，终有个家亡人散各奔腾。枉费了，意悬悬半世心；好一似，荡悠悠三更梦。忽喇喇似大厦倾，昏惨惨似灯将尽。呀！一场欢喜忽悲辛。叹人世，终难定！

红楼梦曲·聪明累

机关算尽太聪明，反算了卿卿性命。生前心已碎，死后性空灵。家富人宁，终有个家亡人散各奔腾。枉费了，意悬悬半世心；好一似，荡悠悠三更梦。忽喇喇似大厦倾，昏惨惨似灯将尽。呀！一场欢喜忽悲辛。叹人世，终难定！

机关算尽太聪明，

反算了卿卿性命。

生前心已碎，死后性空灵。

家富人宁，

终有个家亡人散各奔腾。

枉费了，意悬悬半世心；

好一似，荡悠悠三更梦。

忽喇喇似大厦倾，

昏惨惨似灯将尽。

呀！一场欢喜忽悲辛。

叹人世，终难定！

机关算尽太聪明，反误了卿卿性命。生前心已碎，死后性空灵。家富人宁，终有个家亡人散各奔腾。枉费了意悬悬半世心，好一似荡悠悠三更梦。忽喇喇似大厦倾，昏惨惨似灯将尽。呀！一场欢喜忽悲辛。叹人世，终难定！

机关算尽太聪明，反误了卿卿性命。生前心已碎，死后性空灵。家富人宁，终有个家亡人散各奔腾。枉费了意悬悬半世心，好一似荡悠悠三更梦。忽喇喇似大厦倾，昏惨惨似灯将尽。呀！一场欢喜忽悲辛。叹人世，终难定！

留余庆：上一辈行善留下的恩德。指王熙凤曾接济过刘姥姥。

乘除加减：与"善有善报，恶有恶报"义近。指老天爷赏罚分明。

苍穹：苍天。

红楼梦曲·留余庆

留余庆，留余庆，忽遇恩人；幸娘亲，幸娘亲，积得阴功。

劝人生，济困扶穷，休似俺那爱银钱忘骨肉的狠舅奸兄！

正是乘除加减，上有苍穹。

红楼梦曲·留余庆

留余庆，留余庆，忽遇恩人；

幸娘亲，幸娘亲，积得阴功。

劝人生，济困扶穷，

休似俺那爱银钱忘骨肉

的狠舅奸兄！

正是乘除加减，上有苍穹。

留余庆,留余庆,忽遇恩人;

幸娘亲,幸娘亲,积得阴功。

劝人生,济困扶穷,

休似俺那爱银钱忘骨肉的

狠舅奸兄!

正是乘除加减,上有苍穹。

留余庆，留余庆，忽遇恩人，
幸娘亲，幸娘亲，积得阴功。
劝人生，济困扶穷，
休似俺那爱银钱忘骨肉的
狠舅奸兄，
正是乘除加减，上有苍穹。

留余庆，留余庆，忽遇恩人，
幸娘亲，幸娘亲，积得阴功。
劝人生，济困扶穷，
休似俺那爱银钱忘骨肉的
狠舅奸兄，
正是乘除加减，上有苍穹。

留余庆，留余庆，忽遇恩人，
幸娘亲，幸娘亲，积得阴功。
劝人生，济困扶穷，
休似俺那爱银钱忘骨肉的
狠舅奸兄，
正是乘除加减，上有苍穹。

韶华：喻指青春年华。
绣帐鸳衾：代指夫妻生活。
阴骘：与"阴功"同义。指李纨暗中有德于人。
簪缨：古时达官贵人的冠饰。

红楼梦曲·晚韶华

镜里恩情，更那堪梦里功名！那美韶华去之何迅！再休提绣帐鸳衾。只这戴珠冠，披凤袄，也抵不了无常性命。虽说是，人生莫受老来贫，也须要阴骘积儿孙。气昂昂头戴簪缨，气昂昂头戴簪缨，光灿灿胸悬金印；威赫赫爵禄高登，威赫赫爵禄高登，昏惨惨黄泉路近。问古来将相可还存？也只是虚名儿与后人钦敬。

红楼梦曲·晚韶华

镜里恩情，更那堪梦里功名！那美韶华去之何迅！再休提绣帐鸳衾。只这戴珠冠，披凤袄，也抵不了无常性命。虽说是，人生莫受老来贫，也须要阴骘积儿孙。气昂昂头戴簪缨，气昂昂头戴簪缨，光灿灿胸悬金印；威赫赫爵禄高登，威赫赫爵禄高登，昏惨惨黄泉路近。问古来将相可还存？也只是虚名儿与后人钦敬。

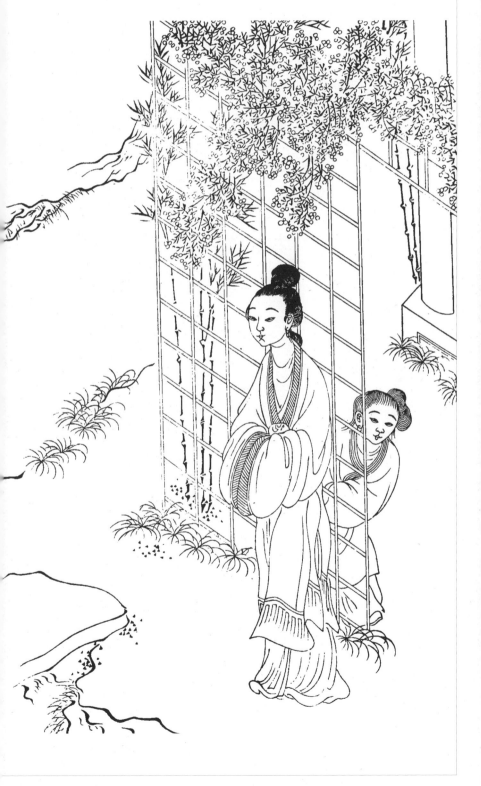

镜里恩情，更那堪梦里功名
那美韶华去之何迅！
再休提绣帐鸳衾。
只这戴珠冠，披凤袄，
也抵不了无常性命。
虽说是，人生莫受老来贫，
也须要阴骘积儿孙。
气昂昂头戴簪缨，
气昂昂头戴簪缨，
光灿灿胸悬金印；
威赫赫爵禄高登，
威赫赫爵禄高登，
昏惨惨黄泉路近。
问古来将相可还存？
也只是虚名儿与后人钦敬

镜里恩情，更那堪梦里功名
那美韶华去之何迅！
再休提绣帐鸳衾。
只这戴珠冠，披凤袄，
也抵不了无常性命。
虽说是人生莫受老来贫，
也须要阴骘积儿孙。
气昂昂头戴簪缨，
气昂昂头戴簪缨，
光灿灿胸悬金印
威赫赫爵禄高登，
威赫赫爵禄高登，
昏惨惨黄泉路近。
问古来将相可还存？
也只是虚名儿与后人钦敬。

擅：自恃。
箕裘：簸箕、皮袍。出自《礼记·学记》，喻指祖先的事业。
宁：指宁国府。
宿孽：原始的罪孽，祸根。

红楼梦曲·好事终

画梁春尽落香尘。擅风情，秉月貌，便是
败家的根本。箕裘颓堕皆从敬，家事消亡
首罪宁。宿孽总因情！

红楼梦曲·好事终

画梁春尽落香尘。

擅风情，秉月貌，

便是败家的根本。

箕裘颓堕皆从敬，

家事消亡首罪宁。

宿孽总因情！

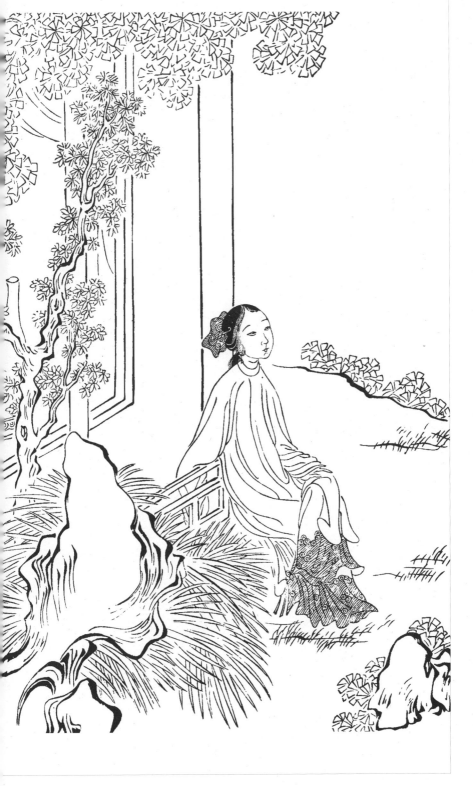

画梁春尽落香尘。

檀风情，秉月貌，

便是败家的根本。

箕裘颓堕皆从敬，

家事消亡首罪宁。

宿孽总因情！

画梁春尽落香尘。擅风情，秉月貌，便是败家的根本。箕裘颓堕皆从敬，家事消亡首罪宁。宿孽总因情。

画梁春尽落香尘。擅风情，秉月貌，便是败家的根本。箕裘颓堕皆从敬，家事消亡首罪宁。宿孽总因情。

画梁春尽落香尘。擅风情，秉月貌，便是败家的根本。箕裘颓堕皆从敬，家事消亡首罪宁。宿孽总因情。

冤冤相报：仇人之间相互报复。

实：原本。

前：前世。

枉：平白。

红楼梦曲·收尾·飞鸟各投林

为官的，家业凋零；富贵的，金银散尽。有恩的，死里逃生；无情的，分明报应。欠命的，命已还；欠泪的，泪已尽。冤冤相报实非轻，分离聚合皆前定。欲知命短问前生，老来富贵也真侥幸。看破的，遁入空门；痴迷的，枉送了性命。好一似食尽鸟投林，落了片白茫茫大地真干净！

红楼梦曲·收尾·飞鸟各投林

为官的，家业凋零；富贵的，金银散尽。有恩的，死里逃生；无情的，分明报应。欠命的，命已还；欠泪的，泪已尽。冤冤相报实非轻，分离聚合皆前定。欲知命短问前生，老来富贵也真侥幸。看破的，遁入空门；痴迷的，枉送了性命。好一似食尽鸟投林，落了片白茫茫大地真干净！

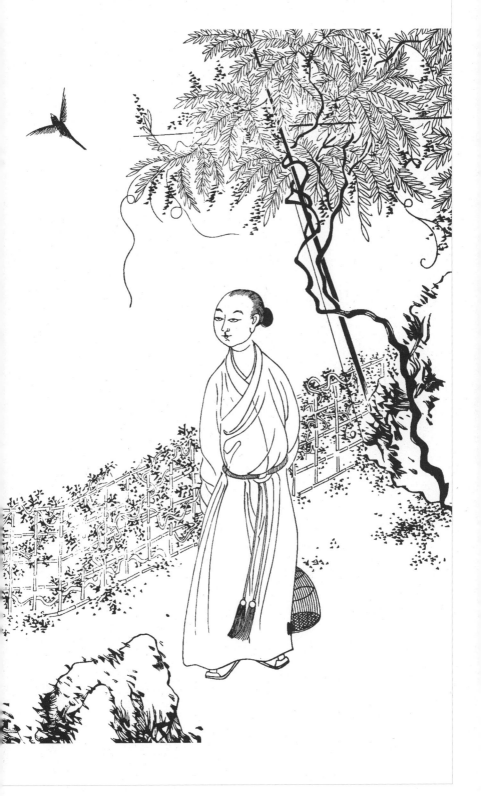

为官的，家业凋零；
富贵的，金银散尽。
有恩的，死里逃生；
无情的，分明报应。
欠命的，命已还；
欠泪的，泪已尽。
冤冤相报实非轻，
分离聚合皆前定。
欲知命短问前生，
老来富贵也真侥幸。
看破的，遁入空门；
痴迷的，枉送了性命。
好一似食尽鸟投林，
落了片白茫茫大地真干
净！

为官的，家业凋零。
富贵的，金银散尽。
有恩的，死里逃生。
无情的，分明报应。
欠命的，命己还。
欠泪的，泪己尽。
冤冤相报实非轻，
分离聚合皆前定。
欲知命短问前生，
老来富贵也真侥幸。
看破的，遁入空门。
痴迷的，枉送了性命。
好一似食尽鸟投林，
落了片白茫茫大地真干净。

红豆：又名相思子，扁圆，大小同赤豆。诗词中多以"红豆"寓相思。
玉粒金莼：珍美的菜肴。莼，睡莲科植物，嫩叶可食，味美。
菱花镜：镜子。古时铜镜映日则发光，影如菱花。
挨不明：等不到天亮。

"女儿"酒令五首·其一

滴不尽相思血泪抛红豆，开不完春柳春花满画楼，睡不稳纱窗风雨黄昏后，忘不了新愁与旧愁，咽不下玉粒金莼噎满喉，照不见菱花镜里形容瘦。展不开的眉头，挨不明的更漏。呀！恰便似遮不住的青山隐隐，流不断的绿水悠悠。

"女儿"酒令五首·其一

滴不尽相思血泪抛红豆，
开不完春柳春花满画楼，
睡不稳纱窗风雨黄昏后，
忘不了新愁与旧愁，
咽不下玉粒金莼噎满喉，
照不见菱花镜里形容瘦。
展不开的眉头，
挨不明的更漏。
呀！恰便似遮不住的青
山隐隐，流不断的绿水
悠悠。

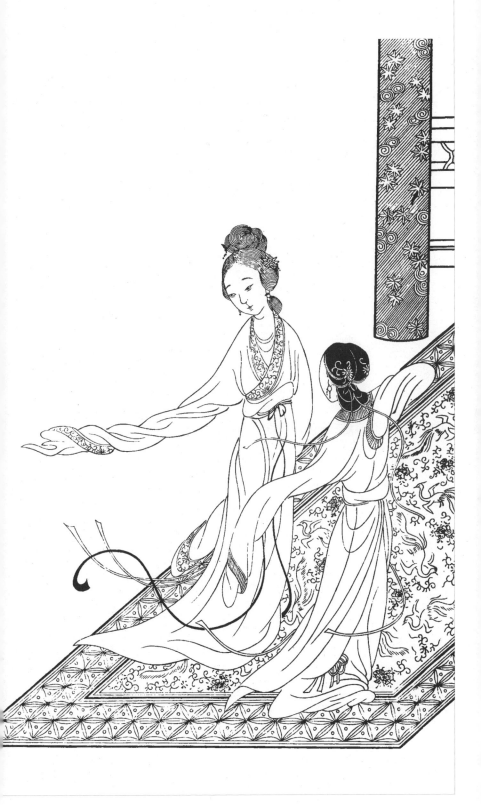

滴不尽相思血泪抛红豆，

开不完春柳春花满画楼，

睡不稳纱窗风雨黄昏后，

忘不了新愁与旧愁，

咽不下玉粒金莼噎满喉，

照不见菱花镜里形容瘦。

展不开的眉头，

挨不明的更漏。

呀！恰便似遮不住的青山

隐隐，流不断的绿水悠悠。

滴不尽相思血泪抛红豆，开不完春柳春花满画楼后，睡不稳纱窗风雨黄昏后，忘不了新愁与旧愁，咽不下玉粒金莼噎满喉，照不见菱花镜里形容瘦。展不开的眉头，捱不明的更漏。呀！恰便似遮不住的青山隐隐，流不断的绿水悠悠。

滴不尽相思血泪抛红豆，开不完春柳春花满画楼后，睡不稳纱窗风雨黄昏后，忘不了新愁与旧愁，咽不下玉粒金莼噎满喉，照不见菱花镜里形容瘦。展不开的眉头，捱不明的更漏。呀！恰便似遮不住的青山隐隐，流不断的绿水悠悠。

玉虬：白玉色的无角龙。
穹窿：天看上去中间高，四方下垂像篷帐，古人称其为穹隆。
瑶象：用美玉和象牙制成的车子。
陆离：色彩绚丽。
箕尾：箕星和尾星，与下文的危、虚都是二十八宿星座的名称。

芙蓉女儿诔（节选）

天何如是之苍苍兮，乘玉虬以游乎穹窿耶？
地何如是之茫茫兮，驾瑶象以降乎泉壤耶？
望伞盖之陆离兮，抑箕尾之光耶？
列羽葆而为前导兮，卫危虚于旁耶？

芙蓉女儿诔（节选）
天何如是之苍苍兮，
乘玉虬以游乎穹窿耶？
地何如是之茫茫兮，
驾瑶象以降乎泉壤耶？
望伞盖之陆离兮，
抑箕尾之光耶？
列羽葆而为前导兮，
卫危虚于旁耶？

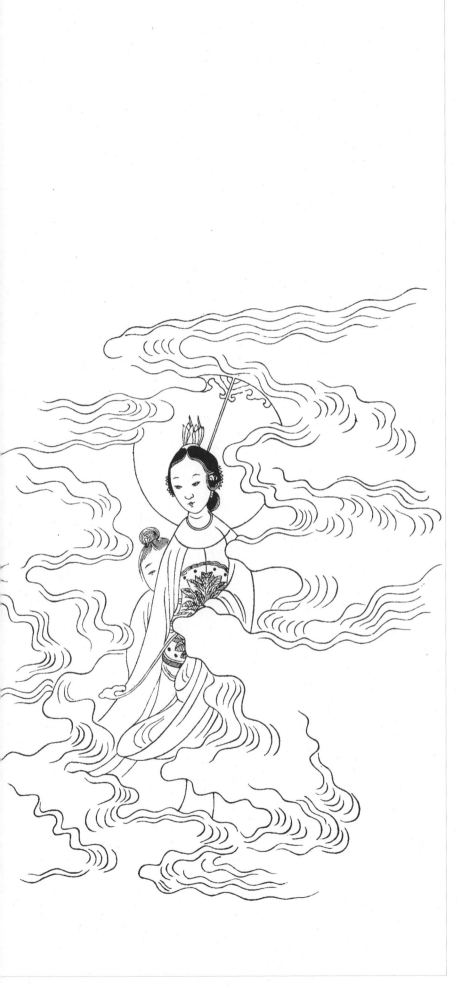

天何如是之苍苍兮，

乘玉虬以游乎穹窿耶？

地何如是之茫茫兮，

驾瑶象以降乎泉壤耶？

望伞盖之陆离兮，

柳箕尾之光耶？

列羽葆而为前导兮，

卫危虚于旁耶？

天何如是之苍苍兮，
乘玉虹以游乎穹窿耶？
地何如是之茫茫兮，
驾瑶象以降乎泉壤耶？
望伞盖之陆离兮，
柳箕尾之光耶？
列羽葆而为前导兮，
卫危虚于旁耶？

天何如是之苍苍兮，
乘玉虹以游乎穹窿耶？
地何如是之茫茫兮，
驾瑶象以降乎泉壤耶？
望伞盖之陆离兮，
柳箕尾之光耶？
列羽葆而为前导兮，
卫危虚于旁耶？

丰隆：古代神话中的云神（一作雷神）。
望舒：驾月车的神。
葳：草木茂盛貌。
纕：佩带。
珰：耳坠。
畤：古时帝王祭天地五帝的祭坛。
檠：灯台。

驱丰隆以为比从兮，望舒月以离耶？
听车轨而伊轧兮，御鸾鹥以征耶？
问馥郁而葳然兮，纫蘅杜以为纕耶？
炫裙裾之烁烁兮，镂明月以为珰耶？
籍葳蕤而成坛畤兮，檠莲焰以烛兰膏耶？

驱丰隆以为比从兮，

望舒月以离耶？

听车轨而伊轧兮，

御鸾鹥以征耶？

问馥郁而葳然兮，

纫蘅杜以为纕耶？

炫裙裾之烁烁兮，

镂明月以为珰耶？

籍葳蕤而成坛畤兮，

檠莲焰以烛兰膏耶？

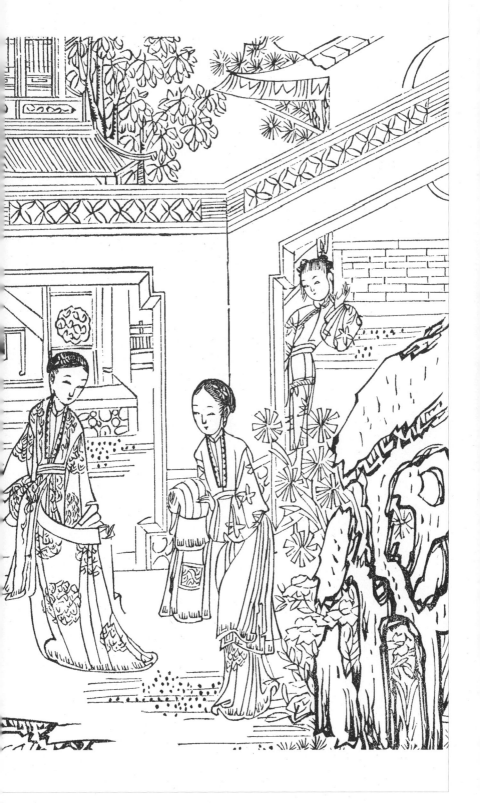

驱丰隆以为比从兮，

望舒月以离耶？

听车轨而伊轧兮，

御鸾鹭以征耶？

问馥郁而蓊然兮，

纫蘅杜以为纕耶？

炫裙裾之烁烁兮，

镂明月以为珰耶？

籍葳蕤而成坛畤兮，

檠莲焰以烛兰膏耶？

驱　丰　隆　以　为　比　从　兮　，
望　舒　月　以　离　耶　？
听　车　轨　而　伊　轧　兮　，
御　鸾　瞖　以　征　耶　？
问　馥　郁　而　蓑　然　兮　，
纫　蕙　杜　以　为　缦　耶　？
炫　裙　裾　之　烁　烁　兮　，
镂　明　月　以　为　珰　耶　？
籍　葳　蕤　而　成　坛　時　兮　，
爇　莲　焰　以　烛　兰　膏　耶　？

驱　丰　隆　以　为　比　从　兮　，
望　舒　月　以　离　耶　？
听　车　轨　而　伊　轧　兮　，
御　鸾　瞖　以　征　耶　？
问　馥　郁　而　蓑　然　兮　，
纫　蕙　杜　以　为　缦　耶　？
炫　裙　裾　之　烁　烁　兮　，
镂　明　月　以　为　珰　耶　？
籍　葳　蕤　而　成　坛　時　兮　，
爇　莲　焰　以　烛　兰　膏　耶　？

瓟匏：葫芦一类的瓜，其硬壳可作酒器。
觯斝：古时两种酒器名。
醽醁：美酒名。
窈窕：深远貌。
汗漫：出自《淮南子·道应训》，又为虚拟的神仙之名，有混沌不可知见之意。
夭阏：阻挡。

文瓟匏以为觯斝兮，漉醽醁以浮桂醑耶？
瞻云气而凝眄兮，仿佛有所觇耶？
俯窈窕而属耳兮，恍惚有所闻耶？
期汗漫而无夭阏兮，忍捐弃余于尘埃耶？
倩风廉之为余驱车兮，冀联辔而携归耶？

文瓟匏以为觯斝兮，
漉醽醁以浮桂醑耶？
瞻云气而凝眄兮，
仿佛有所觇耶？
俯窈窕而属耳兮，
恍惚有所闻耶？
期汗漫而无夭阏兮，
忍捐弃余于尘埃耶？
倩风廉之为余驱车兮，
冀联辔而携归耶？

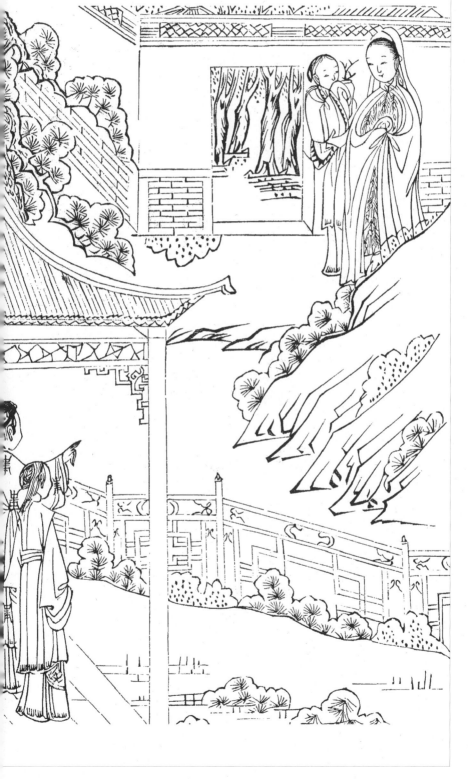

文飑鲍以为觯斝兮，

漉醽酥以浮桂醑耶？

瞻云气而凝盼兮，

仿佛有所觇耶？

俯窈窕而属耳兮，

恍惚有所闻耶？

期汗漫而无天阏兮，

忍捐弃余于尘埃耶？

倩风廉之为余驱车兮，

冀联辔而携归耶？

文　跑　铇　以　为　觯　罩　兮　，
漉　醹　酿　以　浮　桂　醑　耶　？
瞻　云　气　而　凝　盼　兮　，
仿　佛　有　所　觌　耶　？
俯　窈　窕　而　属　耳　兮　，
恍　惚　有　所　闻　耶　？
期　汗　漫　而　无　天　阏　兮　，
忍　捐　弃　余　于　尘　埃　耶　？
倩　风　廉　之　为　余　驱　车　兮　，
冀　联　翩　而　携　归　耶　？

文　跑　铇　以　为　觯　罩　兮　，
漉　醹　酿　以　浮　桂　醑　耶　？
瞻　云　气　而　凝　盼　兮　，
仿　佛　有　所　觌　耶　？
俯　窈　窕　而　属　耳　兮　，
恍　惚　有　所　闻　耶　？
期　汗　漫　而　无　天　阏　兮　，
忍　捐　弃　余　于　尘　埃　耶　？
倩　风　廉　之　为　余　驱　车　兮　，
冀　联　翩　而　携　归　耶　？

嗷：古同"叫"，叫喊、呼叫。
宨穸：墓穴。
反其真：返回到本源，指死亡。
悬附："悬疣附赘"的简称，指瘤和息肉是身体上多余的东西。
灵：灵魂。晴雯的灵魂。
格：感通。

余中心为之慨然兮，徒嗷嗷而何为耶？
君偃然而长寝兮，岂天运之变于斯耶？
既宨穸且安稳兮，反其真而复奚化耶？
余犹桎梏而悬附兮，灵格余以嗟来耶？
来兮止兮，君其来耶！

余中心为之慨然兮，
徒嗷嗷而何为耶？
君偃然而长寝兮，
岂天运之变于斯耶？
既宨穸且安稳兮，
反其真而复奚化耶？
余犹桎梏而悬附兮，
灵格余以嗟来耶？
来兮止兮，君其来耶！

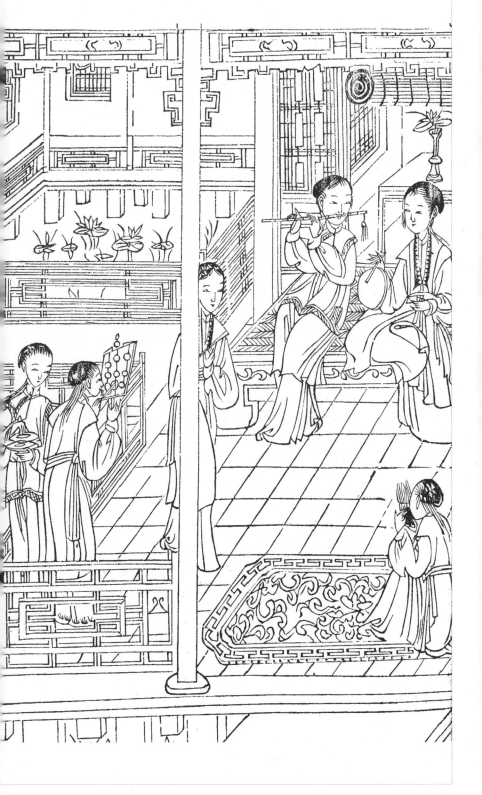

余中心为之慨然兮，

徒嗷嗷而何为耶？

君僵然而长寝兮，

岂天运之变于斯耶？

既窀穸且安稳兮，

反其真而复奚化耶？

余犹桎梏而悬附兮，

灵格余以嗟来耶？

来兮止兮，君其来耶！

余中心为之慨然兮，
徒嗷嗷而何为耶？
君偃然而长寝兮，
岂天运之变于斯耶？
既宛穸且安稳兮，
反其真而复奚化耶？
余犹桎梏而悬附兮，
灵格余以嗟来耶？
来兮止兮，君其来耶！

余中心为之慨然兮，
徒嗷嗷而何为耶？
君偃然而长寝兮，
岂天运之变于斯耶？
既宛穸且安稳兮，
反其真而复奚化耶？
余犹桎梏而悬附兮，
灵格余以嗟来耶？
来兮止兮，君其来耶！